Color Chart

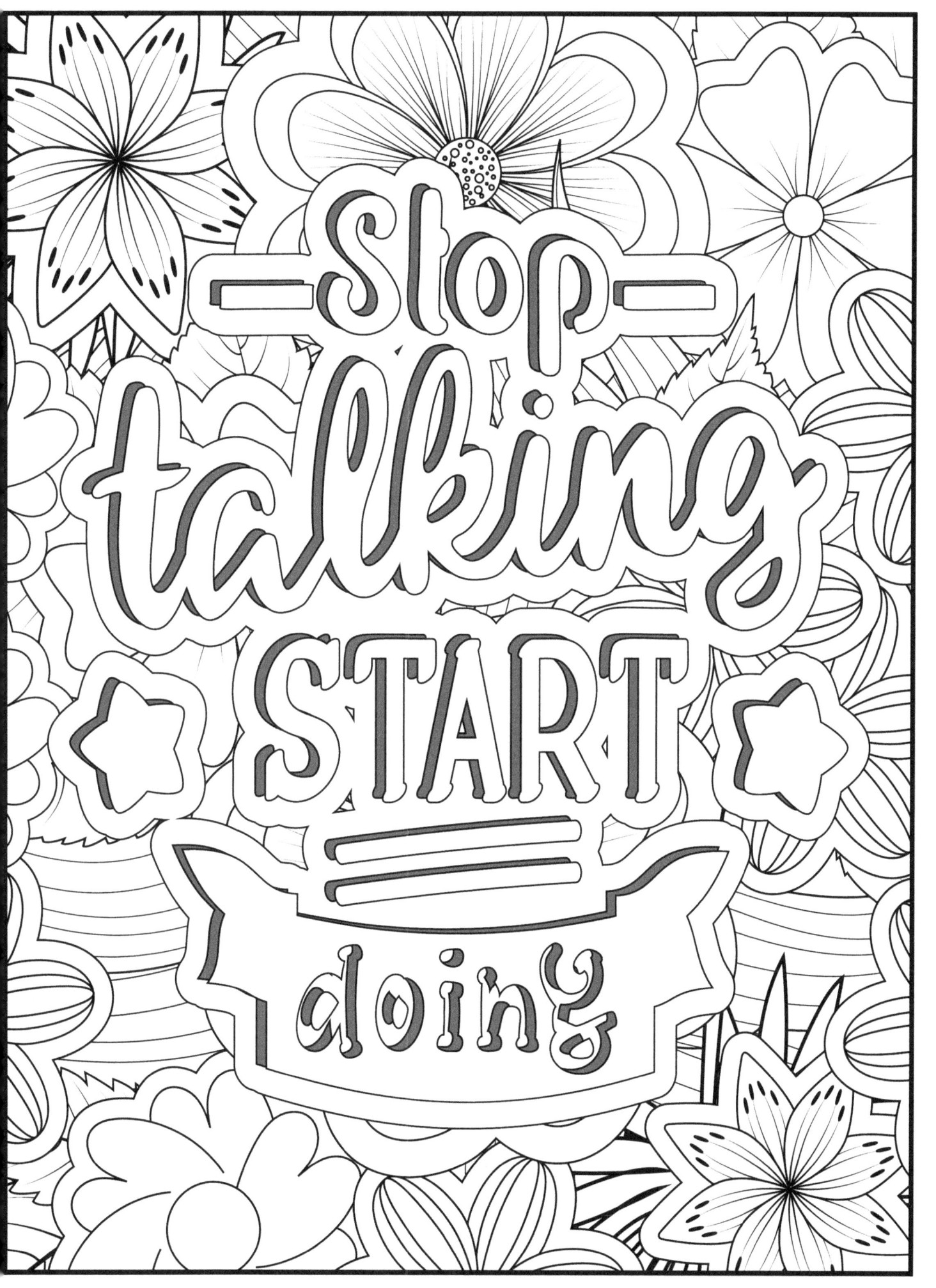

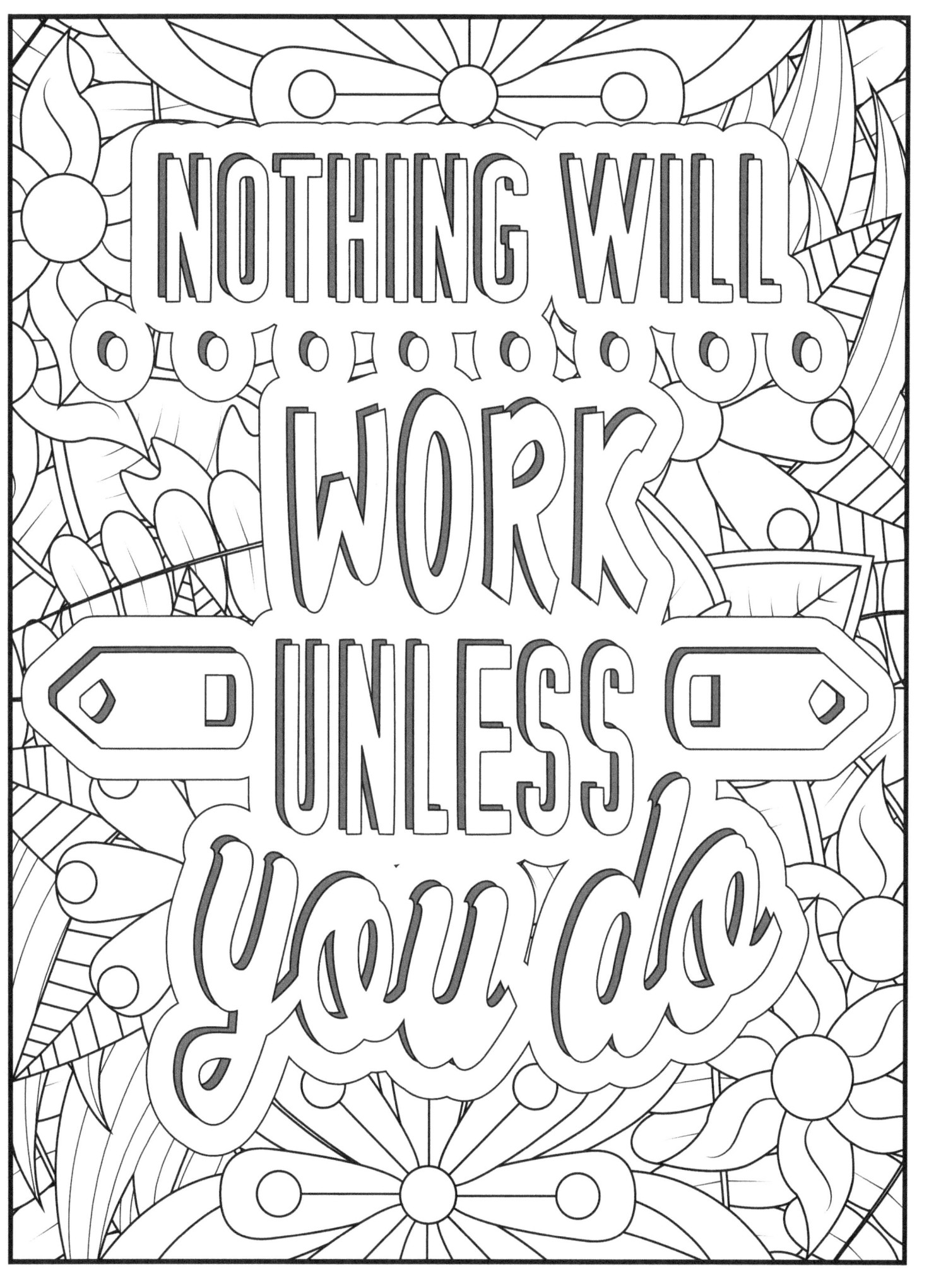

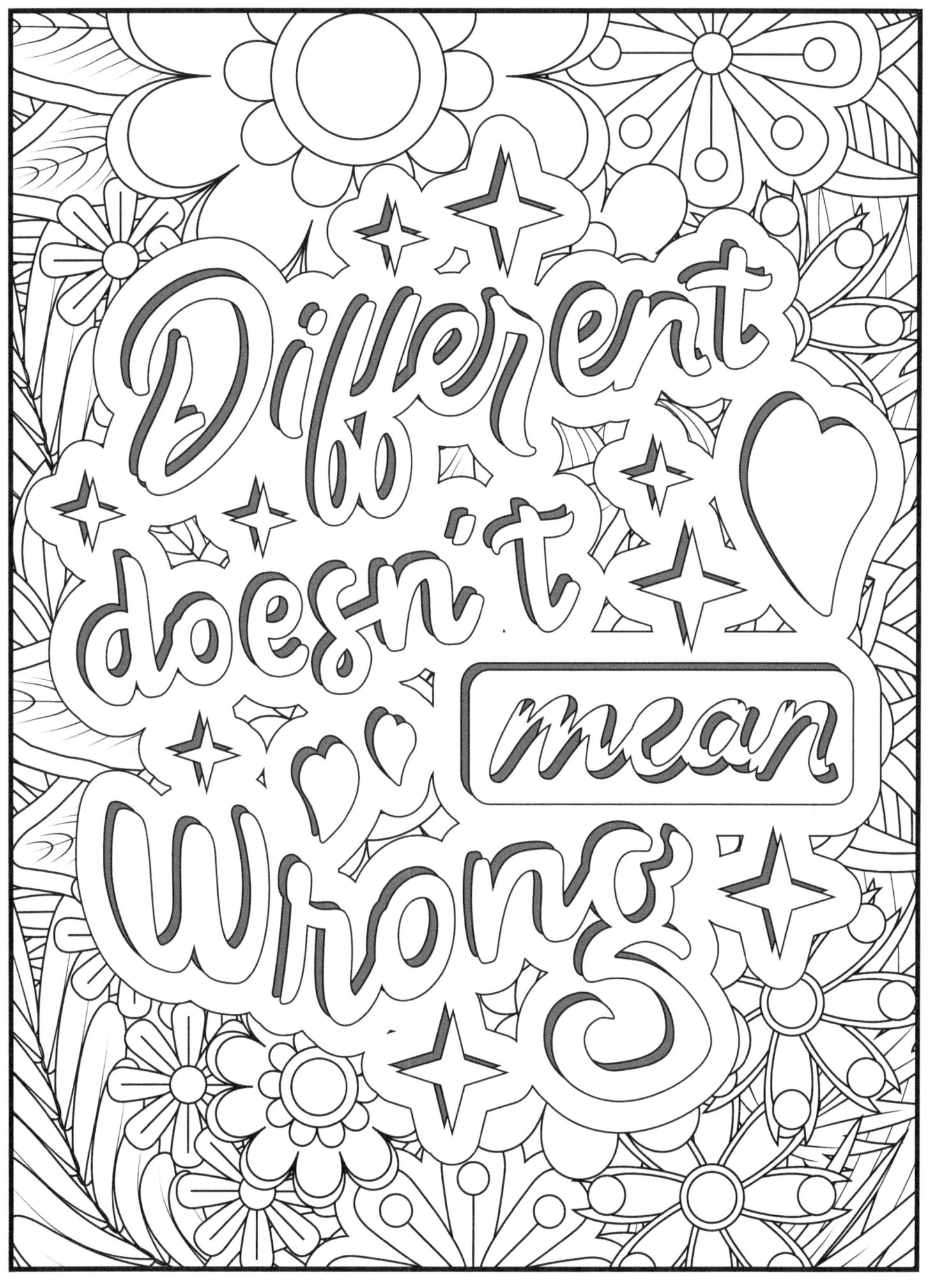

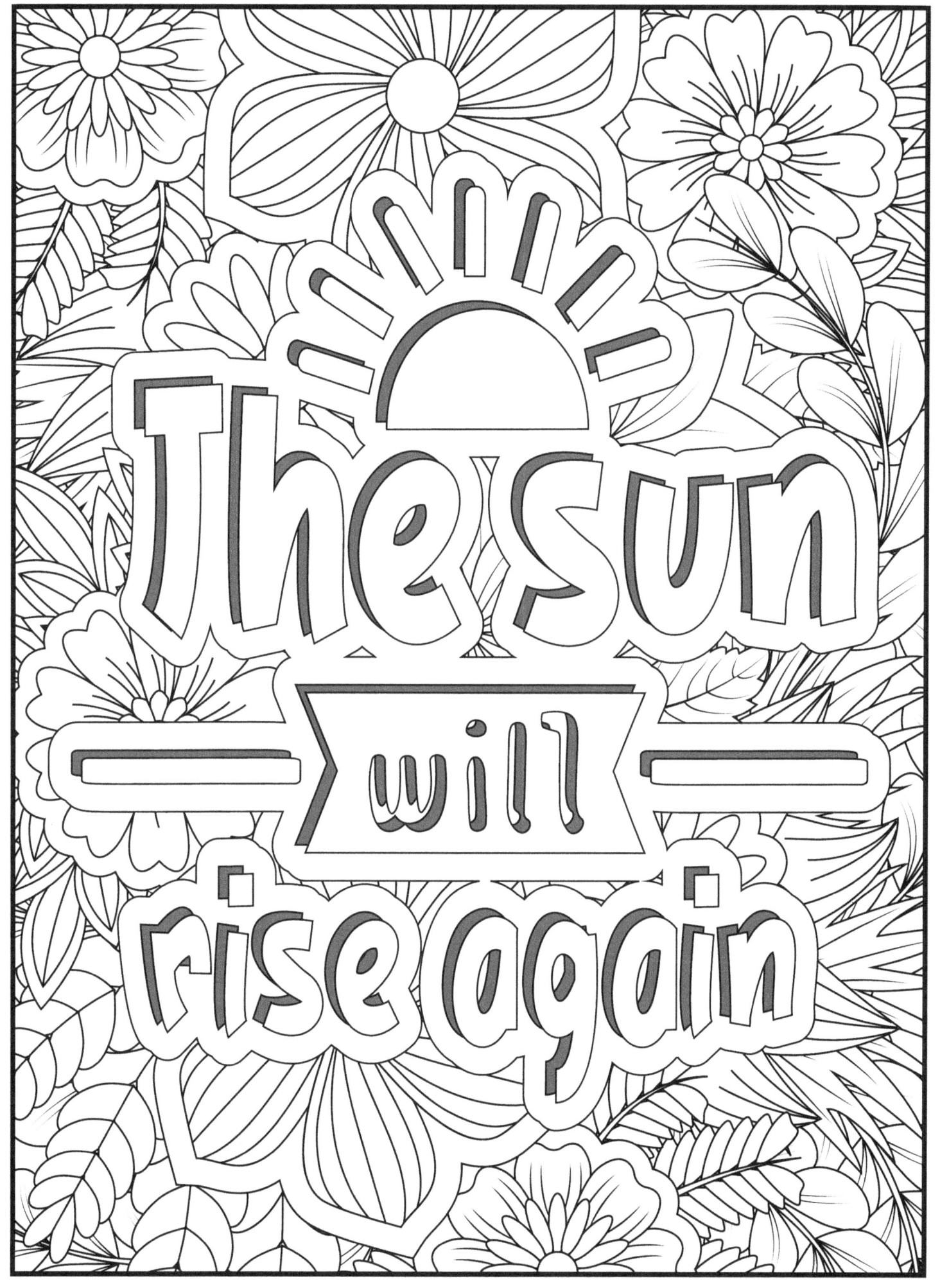

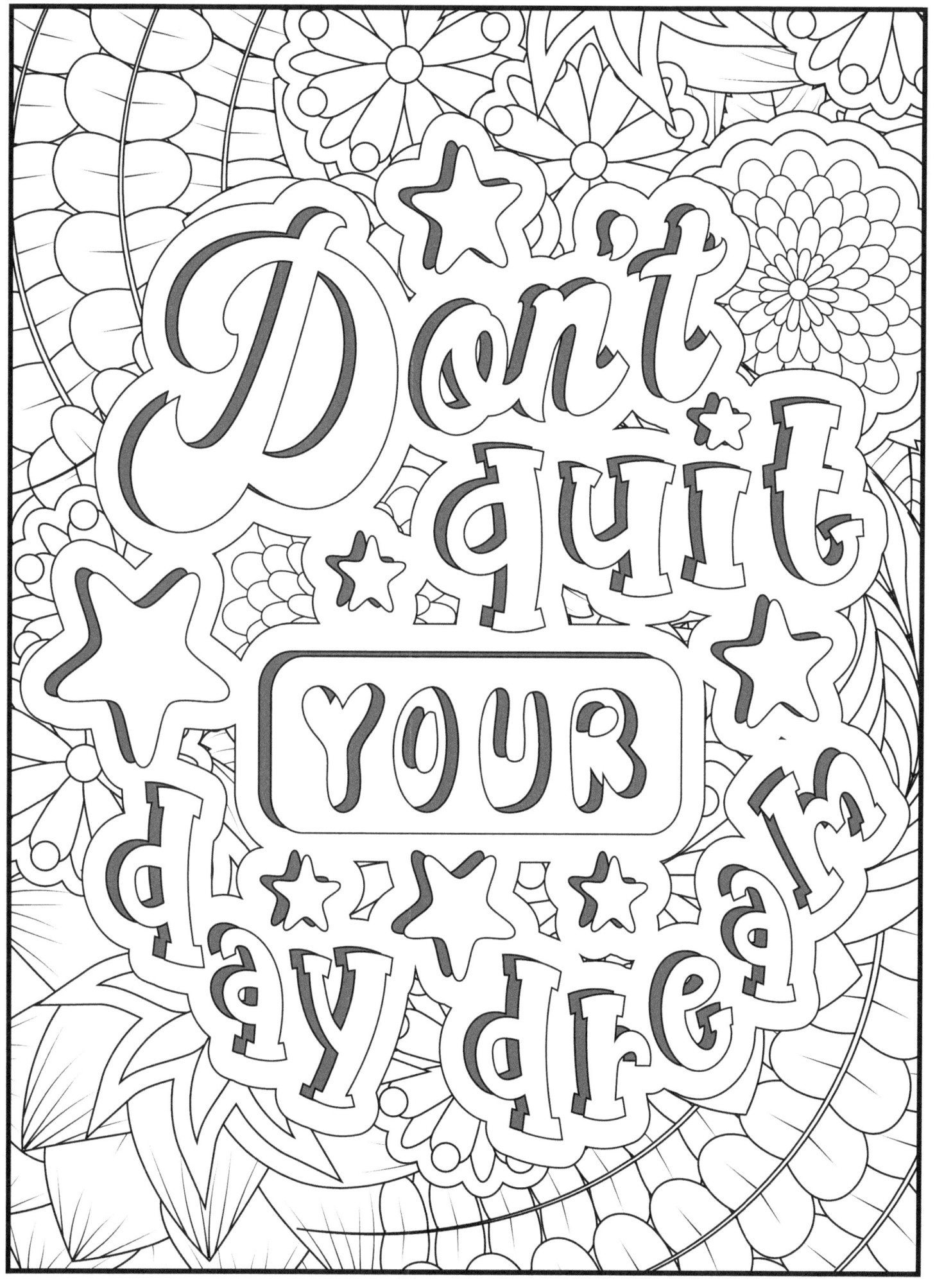

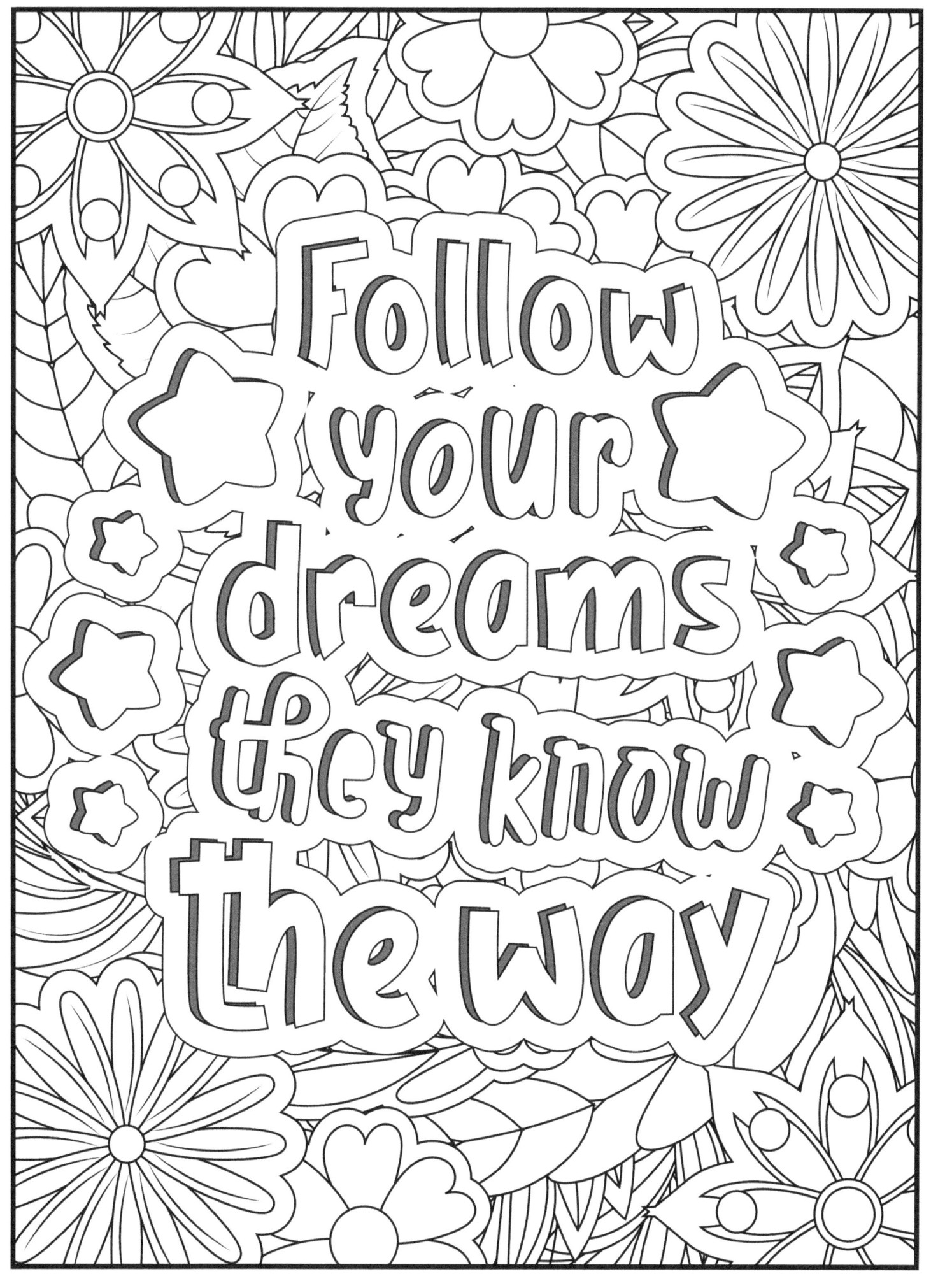

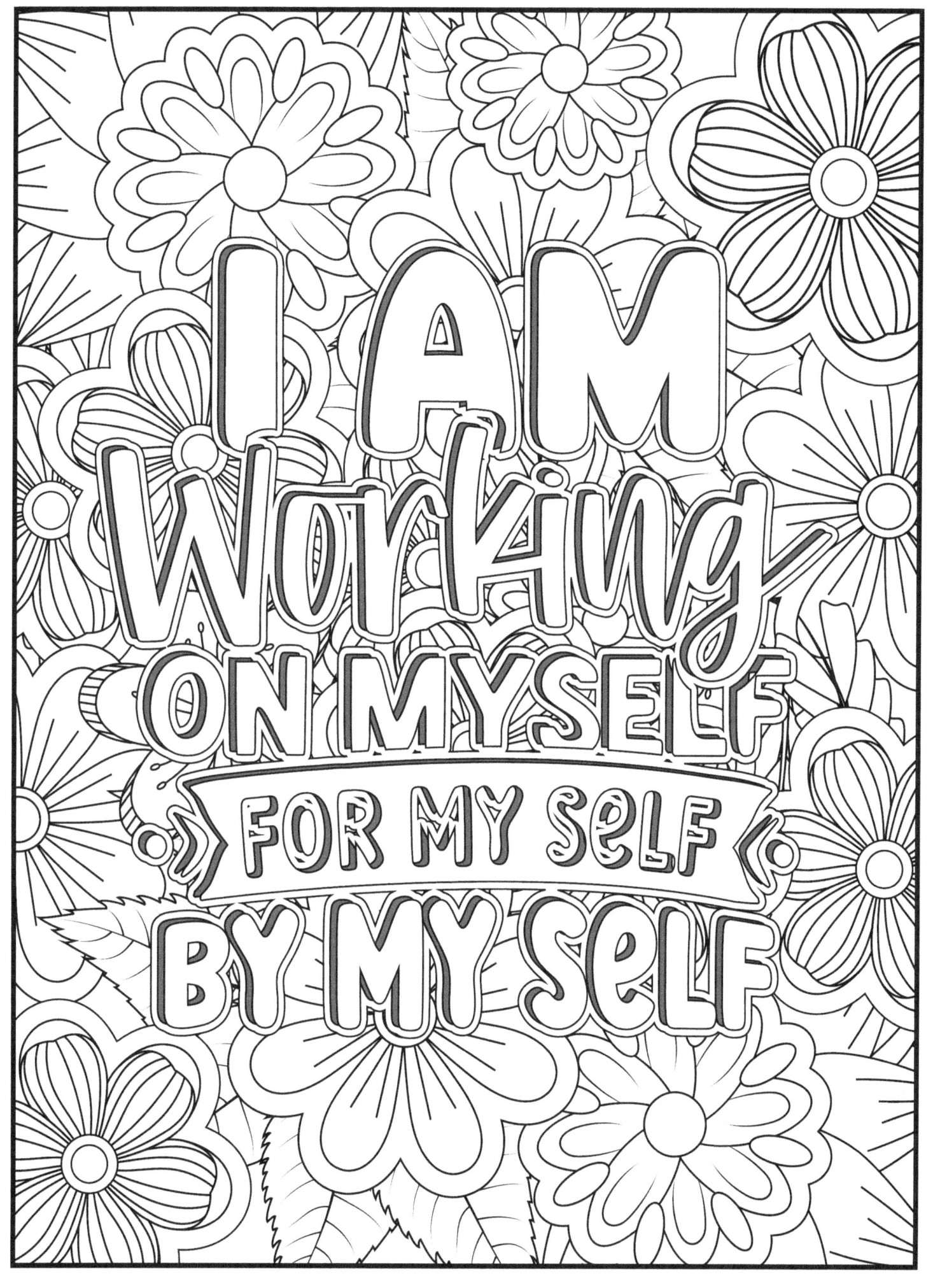

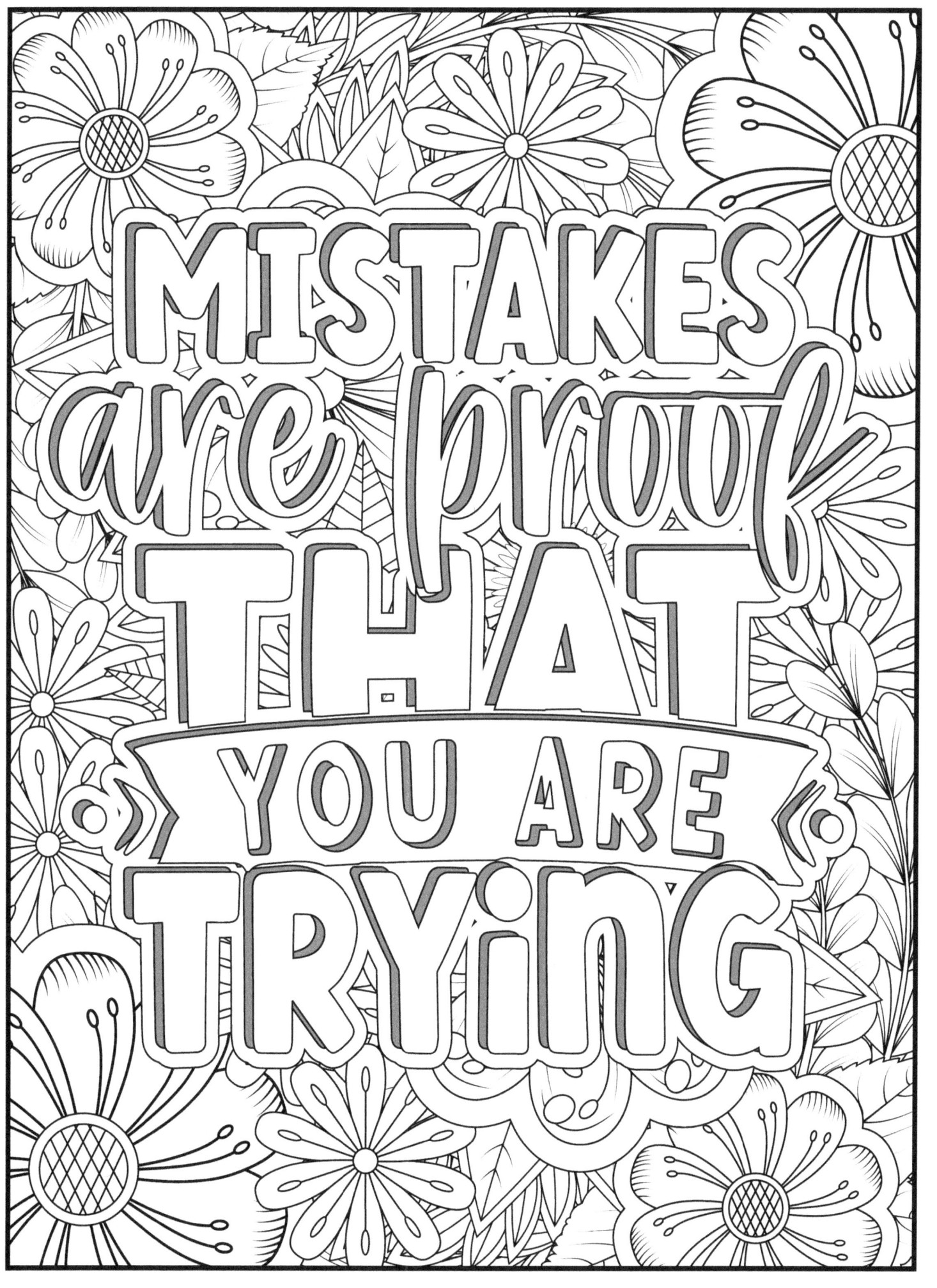

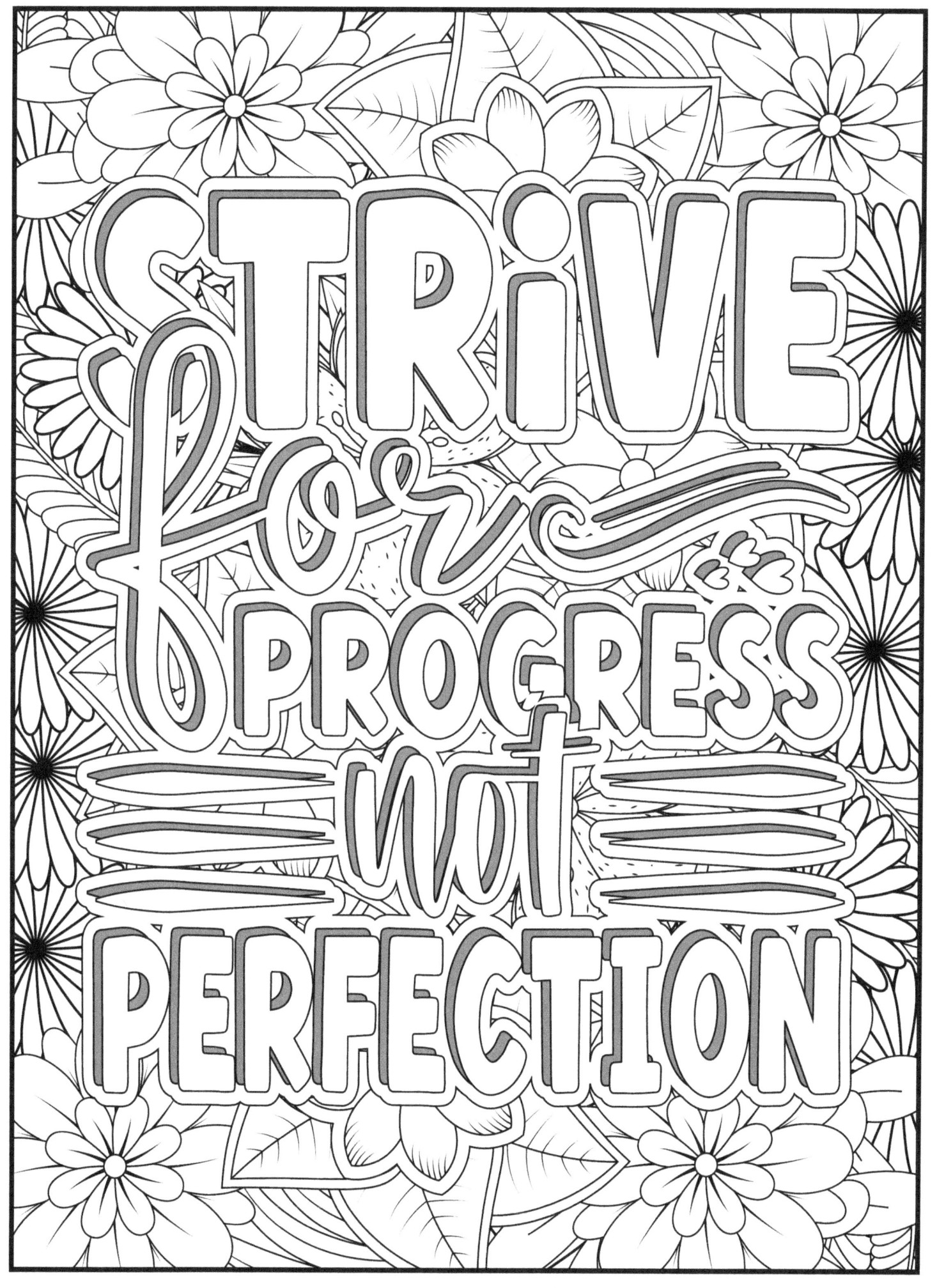

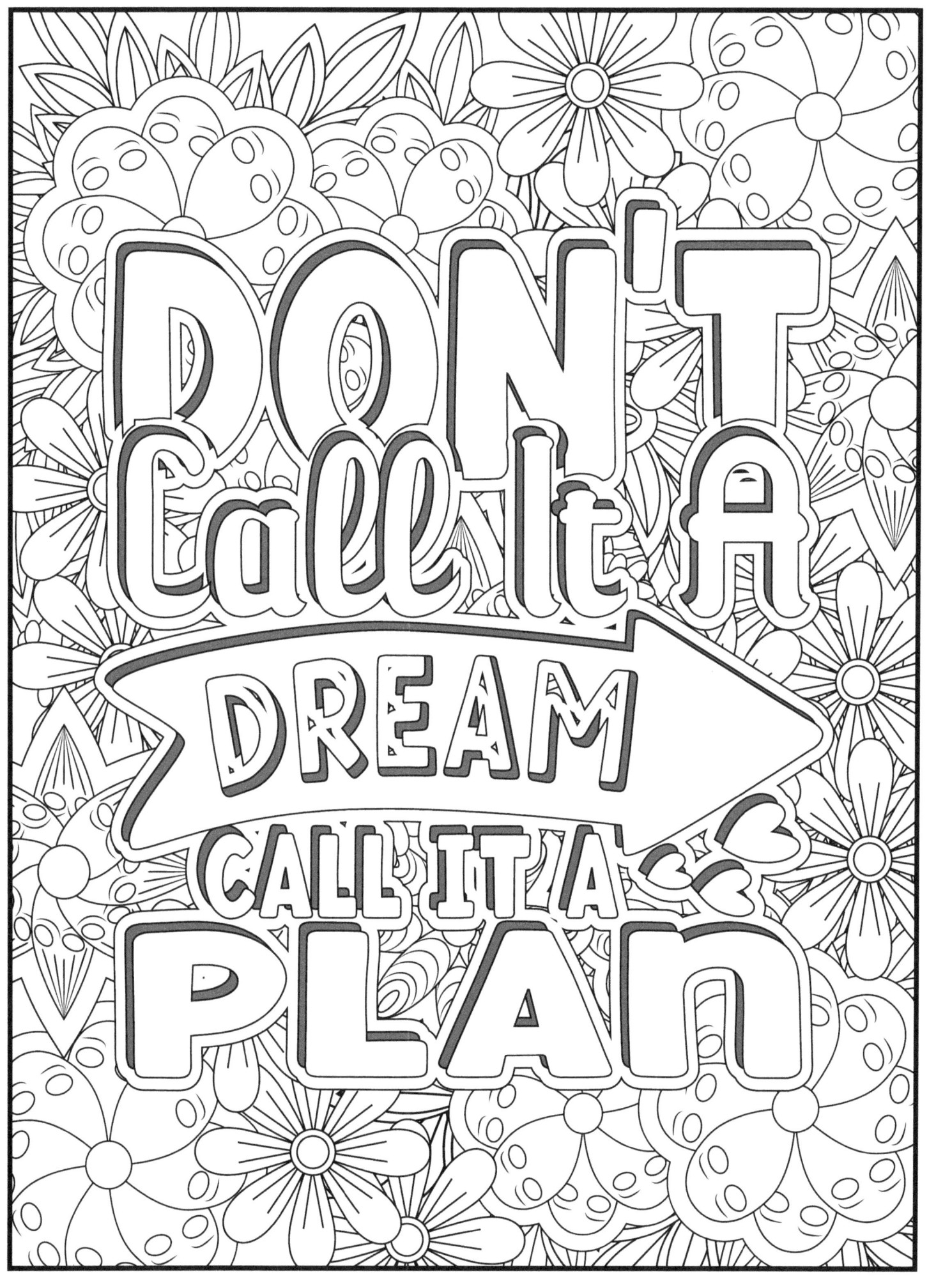

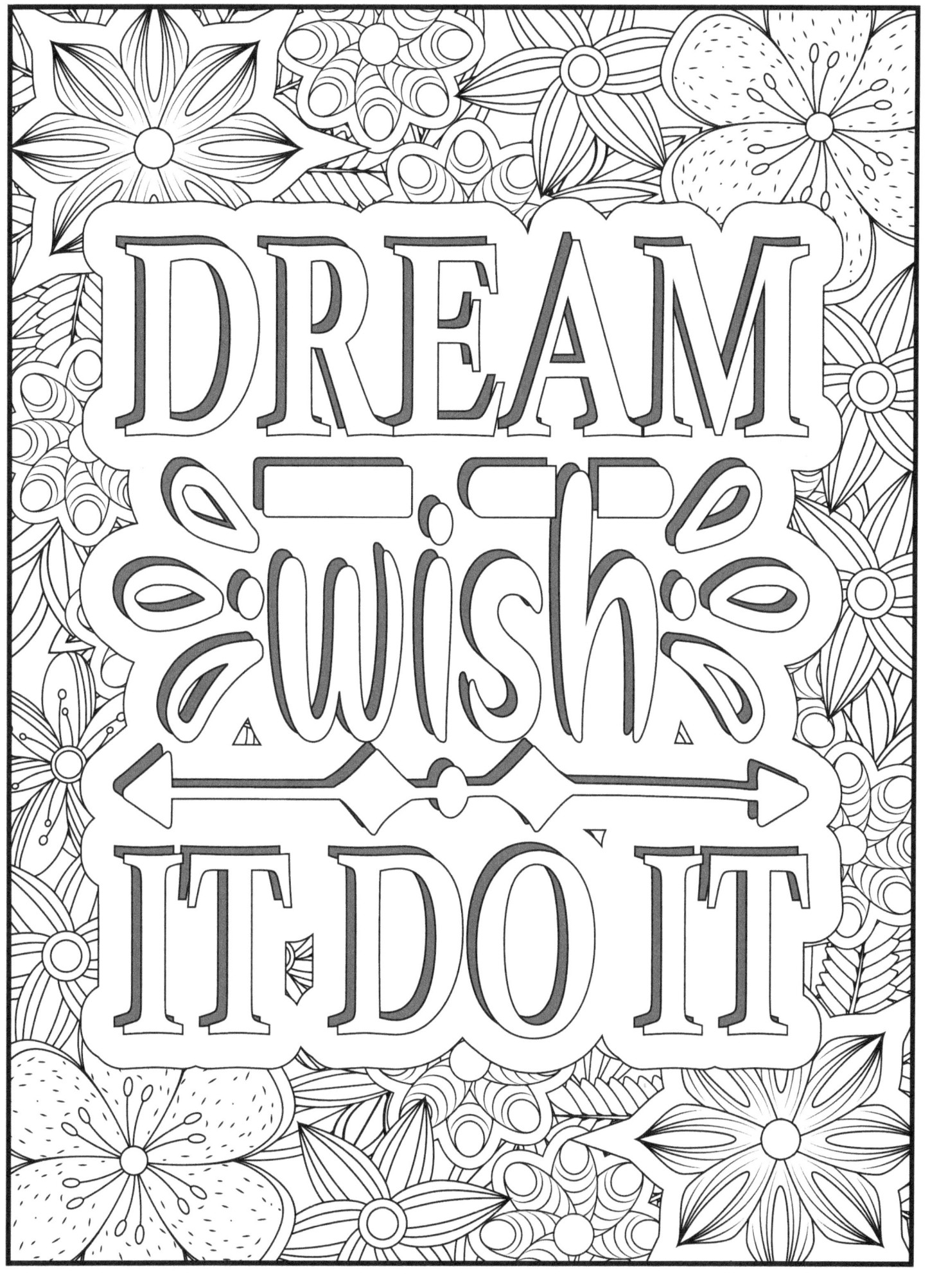

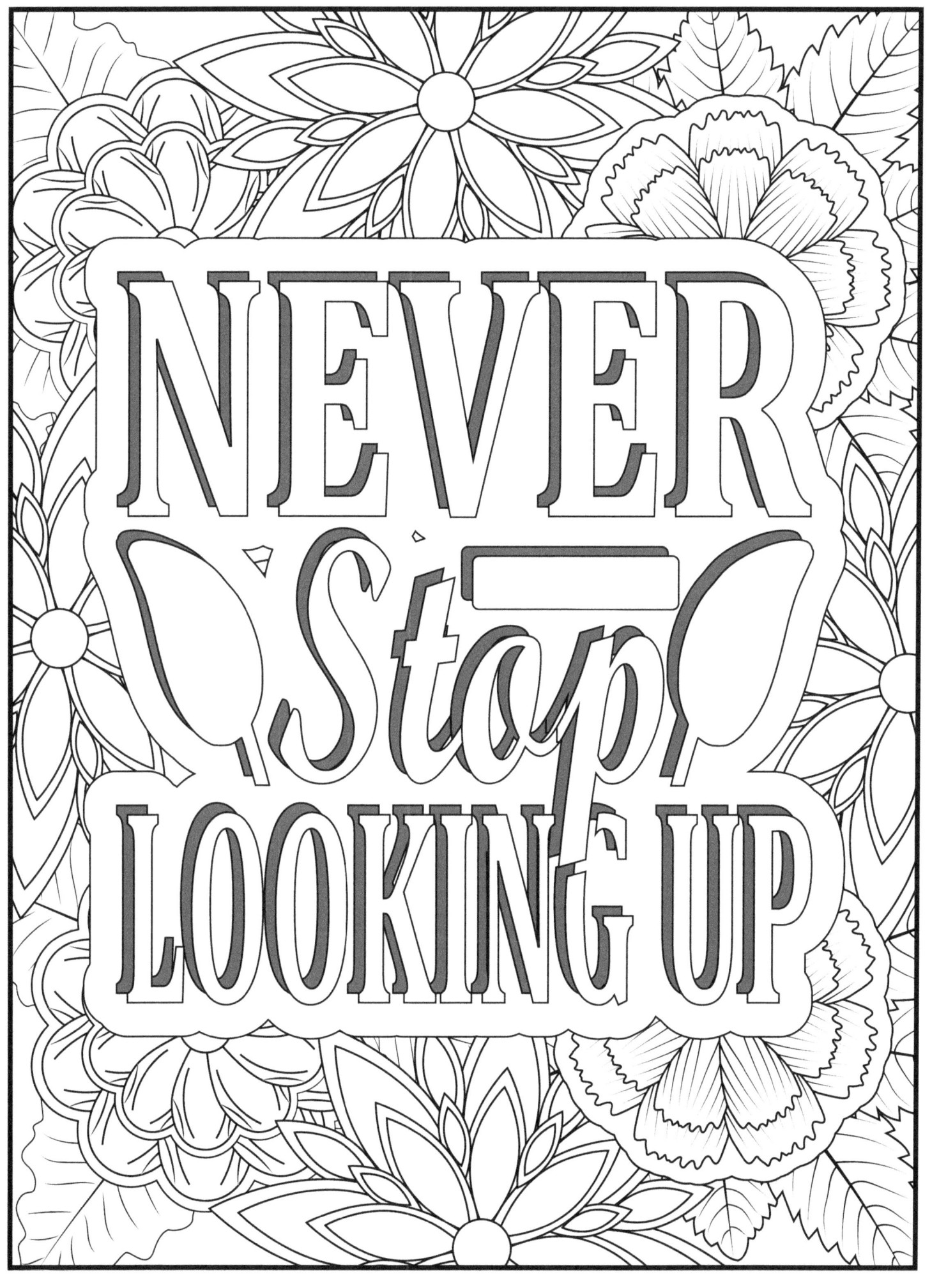

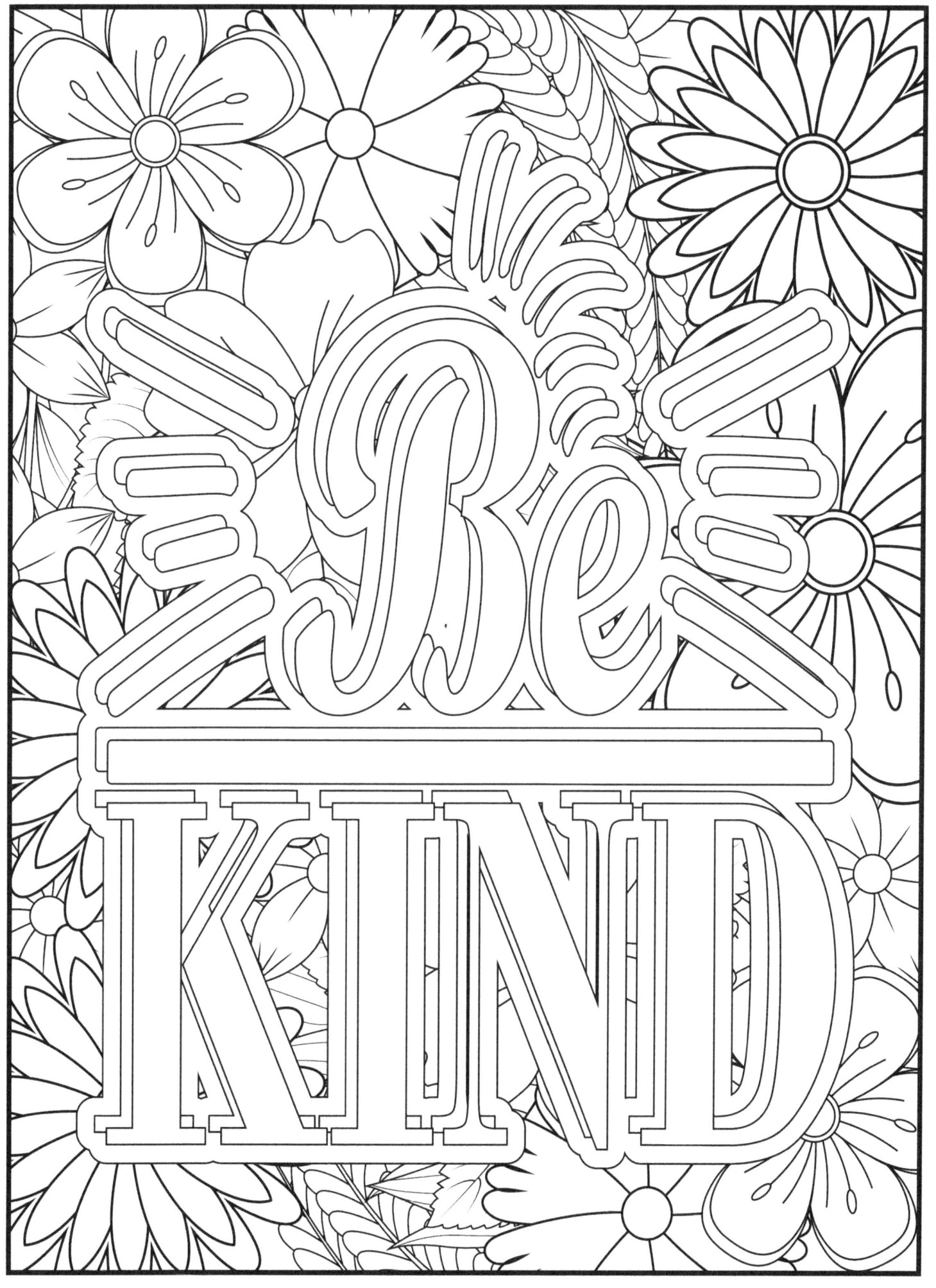

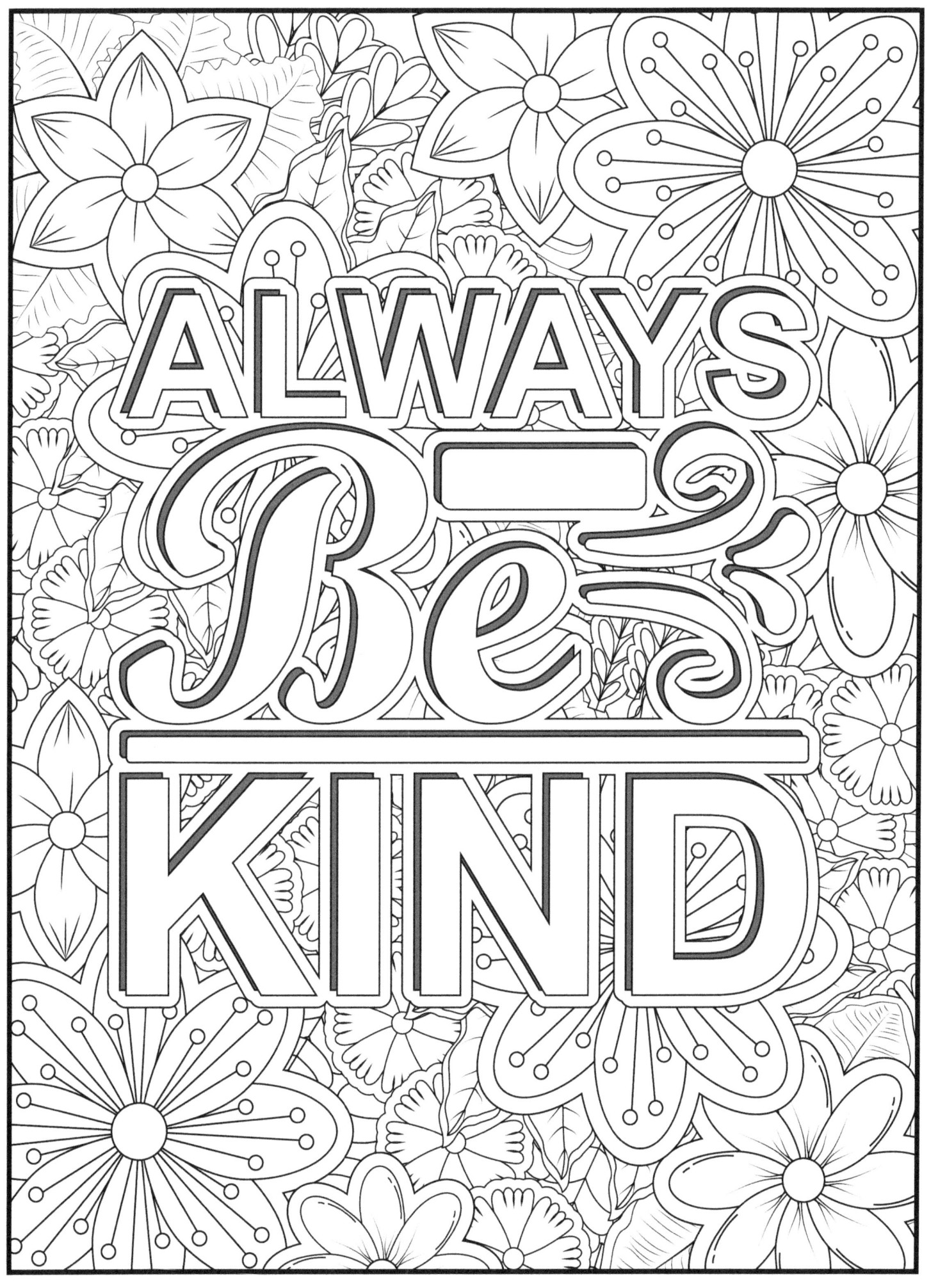

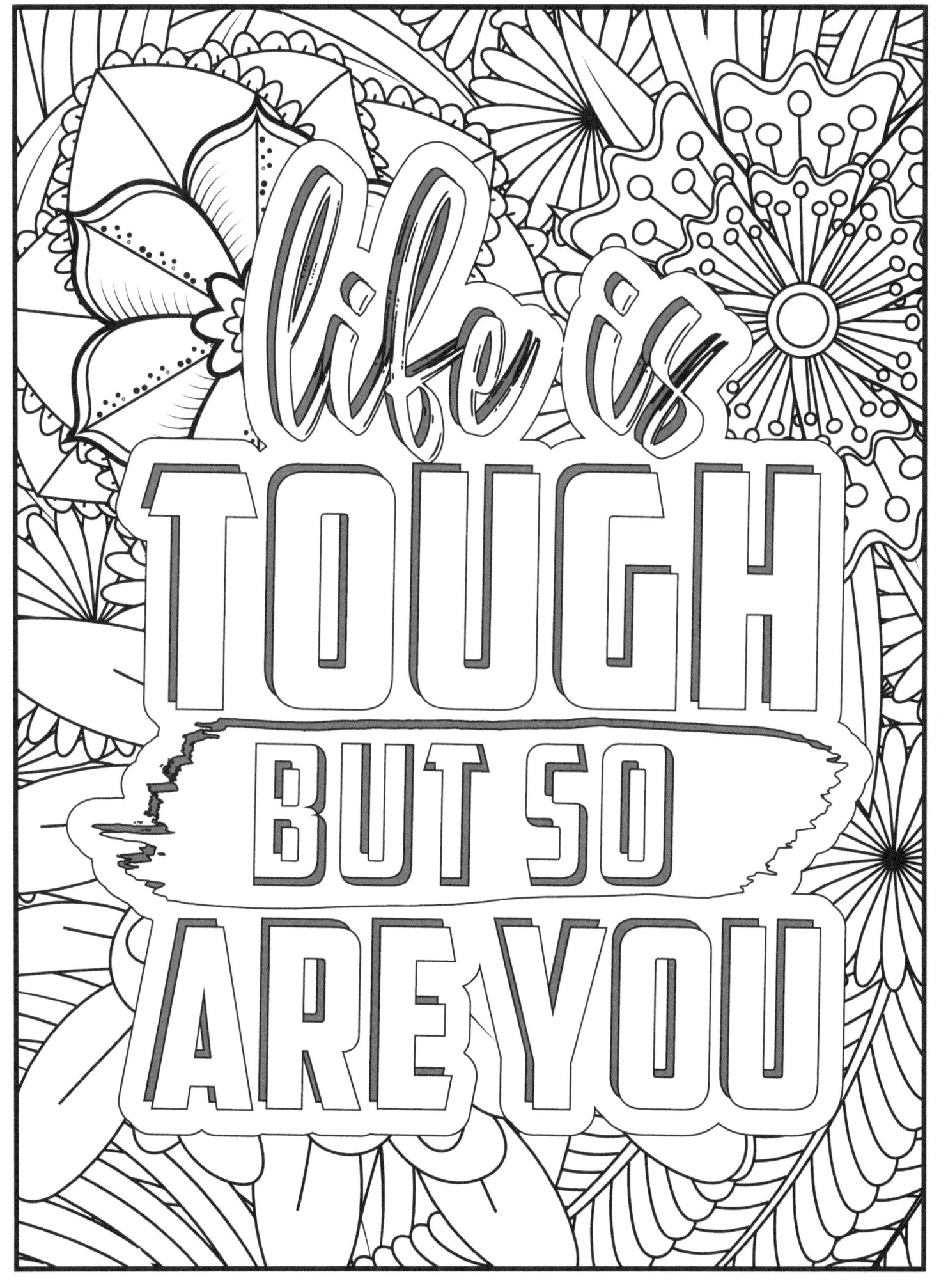

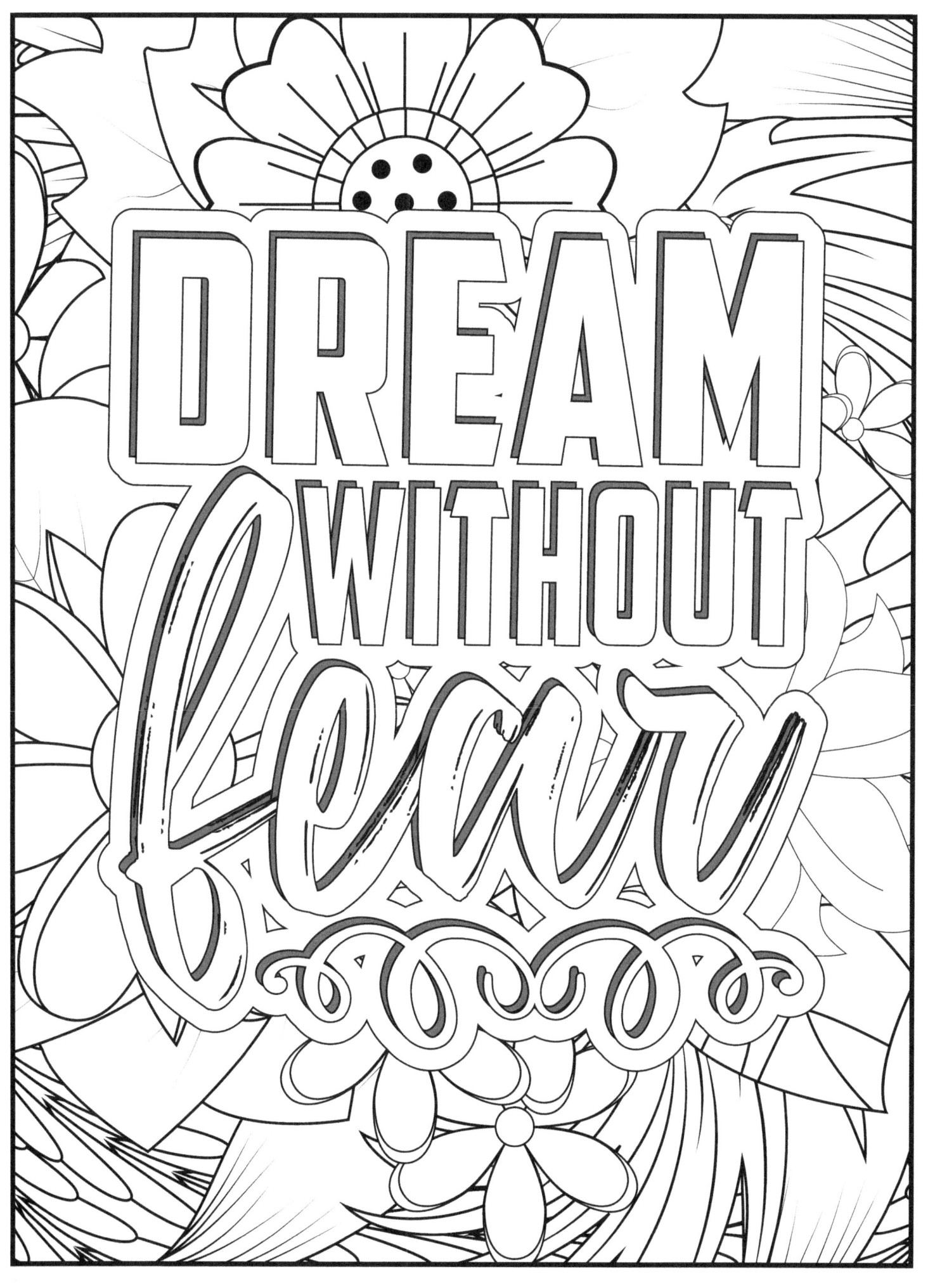

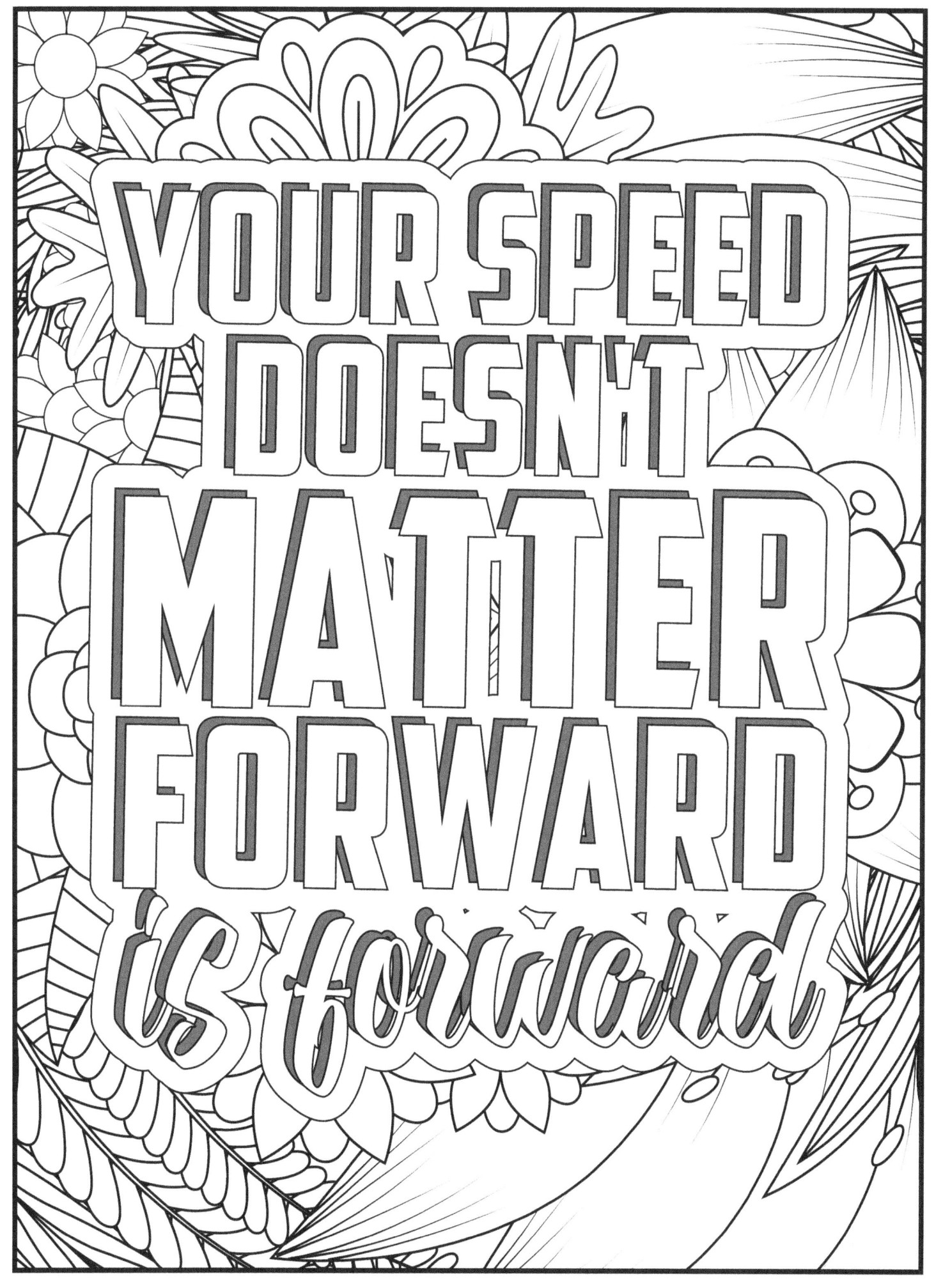